歷代碑帖精選叢書[十五]

唐 孫過庭 書譜

孫過庭　書

西泠印社出版社

書譜卷上

吳郡孫過庭撰

夫自古之善書者漢

魏有鍾張之絕晉

末稱二王之妙王

子似宜然如此精熟池水

盡墨俯仰真人說之美也

必得之乃神懷信可鍾之善

有不能拉跟而來於有親

夫自古之善書者，漢魏有鍾張之絶，晉末稱二王之妙。王羲之云：頃尋諸名書，鍾張信爲絶倫，其餘不足觀。可謂鍾張云没，而羲獻繼之。又云：吾書比之鍾張，鍾當抗行，或謂過之。張

古質而今妍。夫質以代興，
妍因俗易。雖書契之作，適以記
言。而淳醨一遷，質文三

草猶當雁行，然張精熟，池水盡墨。假令寡人耽之若此，未必謝之。此乃推張邁鍾之意也。考其專擅，雖未果於前規，摭以兼通，故無慚於即事。評者云：彼之四賢，古今特絕。而今不逮古，古質而今妍。夫質以代興，

妍因俗易。雖書契之作，適以記言。而淳醨一遷，質文三

文弘師法草物相等莖花

古不兼時心不同異而陽又黄

那得陵灵买子必勿晚言松

定霊又玉粉於檜於去

之不及。雜體...於椎輪...百英尤精於草體，彼之二美，而逸少兼之。

變。馳騖沿革，物理常然。貴能古不乖時，今不同弊。所謂文質彬彬，然後君子。何必易雕宮於穴處，反玉輅於椎輪者乎。又云：子敬之不及逸少，猶逸少之不及鍾張。意者以為評得其綱紀，而未詳其始卒也。

且元常專工於隸書，百英尤精於草體，彼之二美，而逸少兼之。

揮筆昌體先
高王心踢而情沙
姐巫世未亘海男季苦人稹
河雍子而之生苦仁佳七

擬草則餘真，比真則長草。雖專工小劣，而博涉多優，總其終始，匪無乖互。謝安素善尺牘而輕子敬之書。子敬嘗作佳書與之，謂必存錄，安輒題後答之，甚以爲恨。安嘗問敬：卿書何如右軍。答云：故當勝。

安云：物論殊不爾。子敬又答：時人那得知。敬雖權以此辭折安所鑒，自

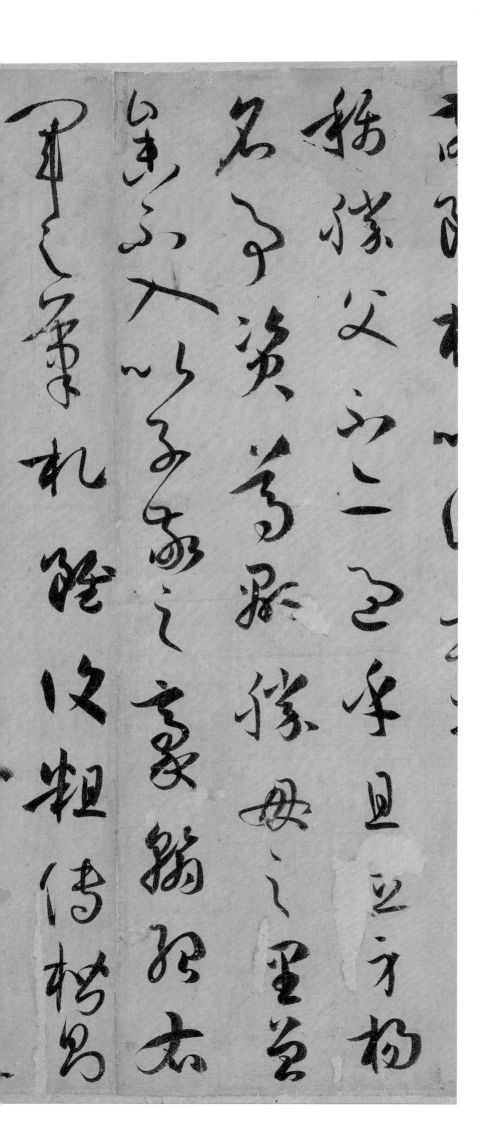

稱勝父，不亦過乎！且立身揚名，事資尊顯，勝母之里，曾參不入。以子敬之毫翰紹右軍之筆札，雖復粗傳楷則，實恐未克箕裘。況乃假託神仙，恥崇家範，以斯成學，孰愈面墻。後義之往都，臨行題壁，子敬密拭除之，

邪書乃更新雨不足豪

之之見乃斯固吾時不天

陂也豪乃內正毛言急於

之之雖法弓弓情與而篆

雲游之美鸞隆石之奇
鴻花畝旅之湊瘴萃此鳶
之弦郊岸新峯之勢於左
頻橋之飛茂重可谝雲裳

露之异，奔雷坠石之奇，鸿飞兽骇之姿，鸾舞蛇惊之态，绝岸颓峰之势，临危据槁之形。或重若崩云，或轻如蝉翼。导之则泉注，顿之则山安。纤纤乎似初月之出天崖，落落乎犹众星之列河汉。同自然之妙有，

非力运之能成。信可谓智巧兼优，心

一畫之間變起伏於鋒杪一
點之內殊衄挫於豪芒況
云積其點畫乃成其字曾

招……援琰，羲之自谓任笔

为岂果……生形心昏摄……拽动（……

方……迷羲……拜……

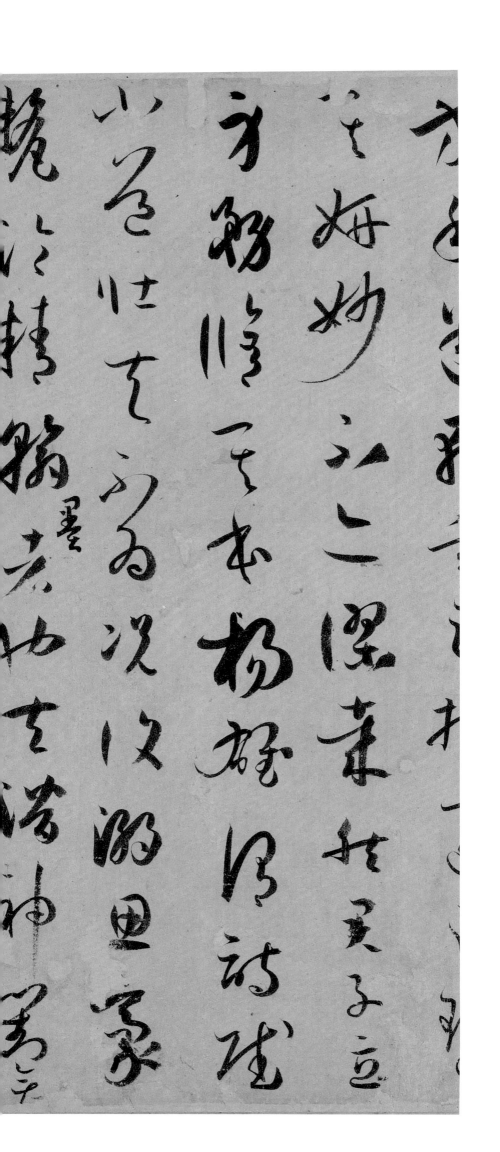

其妍妙，不亦謬哉。然君子立身，務修其本。楊雄謂：詩賦小道，壯夫不爲。況復溺思毫厘，淪精翰墨者也。夫潛神對弈，猶標坐隱之名；樂志垂綸，尚體行藏之趣。詎若功宣禮樂，妙擬神仙，猶挺埴之罔窮，與工爐而并運。好異尚奇之

士骇诡勢之為万竊謂妙
迨夫用控搏之與峻羡迭
意依元粗殆二溪蘊右扎一
著等再困蒙目之無困作
漢華之魚

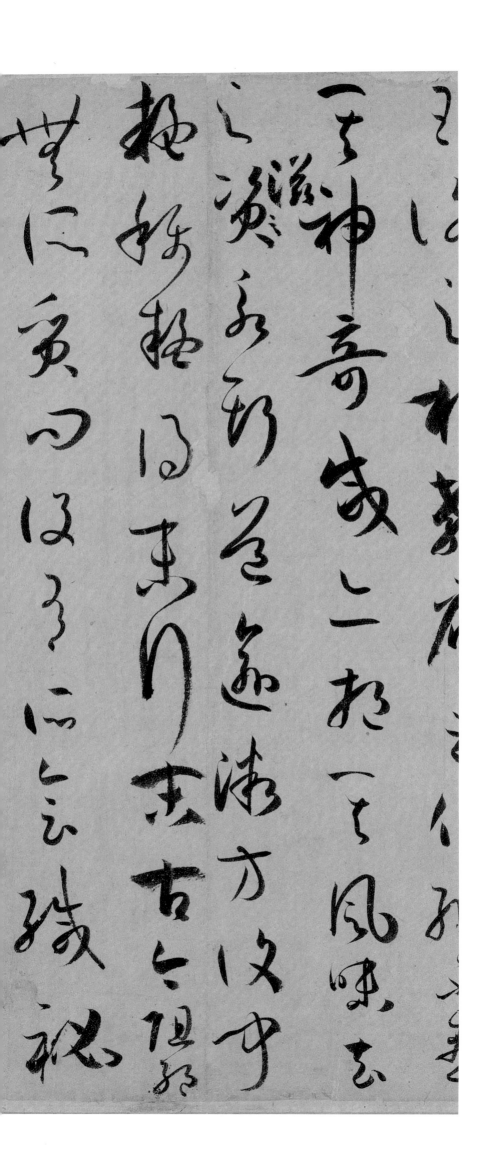

圖

其神奇，咸亦挹其風味。去之滋永，斯道逾微。方復聞疑稱疑，得末行末，古今阻絕，無所質問。設有所會，緘秘已深。遂令學者茫然，莫知領要，徒見成功之美，不悟所致之由。或乃就分布於累年，向規矩而猶遠。

志在新奇無定則

若泥古法

好溺偏固

見宗通規

恒...

真不通草，殊非翰札。真以點

真不悟，習草將迷。假令薄解草書，粗傳隸法，則好溺偏固，自閡通規。詎知心手會歸，若同源而異派；轉用之術，猶共樹而分條者乎？加以趣吏適時，行書爲要；題勒方幅，真乃居先。草不兼真，殆於專謹；

畫而不愛文精而情性學

以點畫為情性使

學乃生精而不愛

畫粗可知文回亘路

畫爲形質，使轉爲情性，草以點畫爲情性，使轉爲形質。草乖使轉，不能成字；真虧點畫，猶可記文。迴互雖殊，大體相涉。故亦傍通二篆，俯貫八分，包括篇章，涵泳飛白。若豪厘不察，則胡越殊風者焉。

至如鍾繇隸奇，張芝草聖，此乃專精一體以致絕倫。

伯英不真，而点画狼藉；元
常不草，使转纵横。自兹
已降，不能兼善者，有所不逮，
非专精也。

伯英不真，而點畫狼藉，元常不草，使轉縱橫，自茲已降，不能兼善者有所不逮，非專精也。雖篆隸草章，工用多變，濟成厥美，各有攸宜。篆尚婉而通，隸欲精而密，草貴流而暢，章務檢而便。然後凜之以風神，溫之以妍潤，鼓之以枯勁，和之以

不激不厲而風規自遠子

亦不慍不嬌溫之典範子者

依仁游藝壯之美時百秇倣

情濰倣其善達以其達情性形

又一二三可覩下一二三又

三言也狼墨夢如殷四上言也偶

秋之玄合也諸

畫一集之遠勢力屋二集

之二集之達勢力屋二集

風燦日美三集也等等墨水

同萋且遄

三合也；紙墨相發，四合也；偶然欲書，五合也。心遽體留，一乖也；意違勢屈，二乖也；風燥日炎，三乖也；紙墨不稱，四乖也；情怠手闌，五乖也。乖合之際，優劣互差。得時不如得器，得器不如得志。若五乖同萃，思遏手蒙；五合交

同筆迺鑒者

孫神秘筆暢世不之亡言

同法留仁者因之亡言

罪陸言離今子希風

子遙陳法之云云

臻，神融筆暢。暢無不適，蒙無所從。當仁者得意忘言，罕陳其要，企學者希風敘妙，雖述猶疏。徒立其工，未敷厥旨，不揆庸昧，輒效所明。庶欲弘既往之風規，導將來之器識。除繁去濫，睹跡明心者焉。

代有

譯陸國七月中晝執筆

國紙米神點晝塗泚如見

南山泛停趨意去學二耳

張易東淮出便當可為絕

疑是右軍所製，雖則未詳真偽，尚可發啟童蒙。既常俗所存，不藉編録。至於諸家勢評，多涉浮華，莫不外狀其形，內迷其理。今

之以擢二世而為子乃酒至

智之高名信京史深邯鄲郡淳

之令範宣善彈枇至京宣

杜寸蕭淳已佳代記緜李

書不取姿，附填便以遒

無勿以摩臺不傳搜祕

虛偶逢緘賞時亦罕窺

之所撰亦無取焉

之所撰，亦無取焉。若乃師宜官之高名，徒彰史牒；邯鄲淳之令範，空著縑緗。暨乎崔杜以來，蕭羊已往，代祀綿遠，名氏滋繁。或藉甚不渝，人亡業顯；或憑附增價，身謝道衰。加以糜蠹不傳，搜秘將盡，偶逢緘賞，時亦罕窺，優劣紛紜，殆難觀縷。其有顯

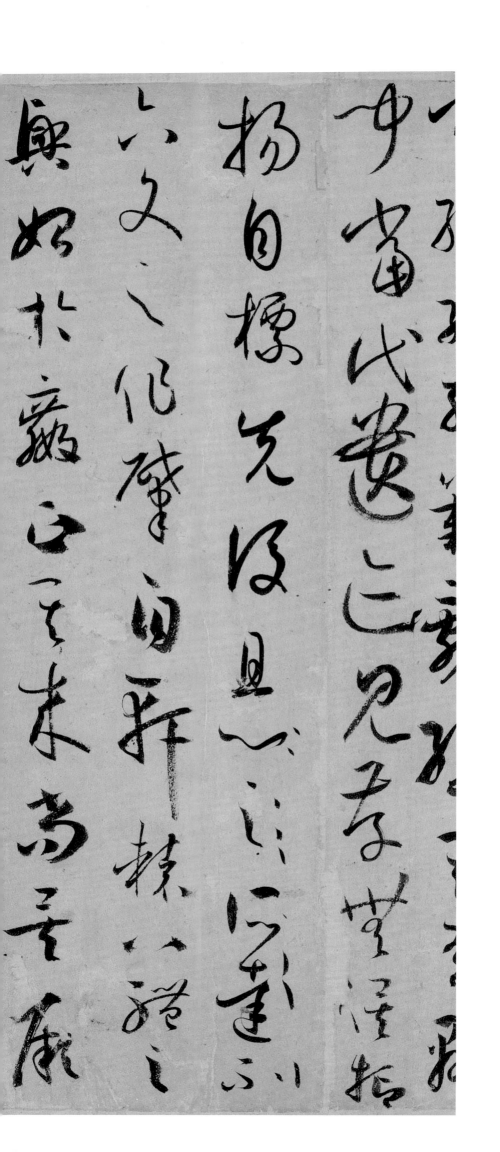

聞當代，遺迹見存，無俟抑揚，自標先後。且六文之作，肇自軒轅；八體之興，始於嬴正。其來尚矣，厥用斯弘。但今古不同，妍質懸隔，既非所習，又亦略諸。復有龍蛇雲露之流，龜鶴花英之類，乍圖真於率爾，

於當子乃沙丹青三彩翰
墨矣美乎枝考比而得為代
傳蒙然之子家筆勢任任基
文辭理練之業美於根情之資

於當年。巧涉丹青，工虧翰墨，異夫楷式，非所詳焉。代傳羲之与子敬筆勢論十章，文鄙理疏，意乖言拙。詳其旨趣，殊非右軍。且右軍位重才高，調清詞雅，聲塵未泯，翰牘仍存。觀夫致一書陳一事，造次之際，

稽古斯在，豈有貽謀令嗣，道叶義方。章則

頓挫，一至於此。又云与張伯英同學，斯乃更彰虛誕。若指漢末伯英

……約理贍，迹顯心通，披[卷可明]，下筆無滯。詭詞異[說，非]所詳焉。然今之所陳，務[裨學]者，但右軍之書，代多稱習，

良可據爲宗匠，取立指歸，豈唯

忘古通已乃情深调同云
妆女学揭日广所习妊
滋古法美各多悠发岂
聴伐狐孤此二武而撅

會古通今，亦乃情深調合，致使摹搨日廣，研習歲滋。先後著名，多從散落；歷代孤紹，非其效歟？試言其由，略陳數意：止如樂毅論、黃庭經、東方朔畫贊、太師箴、蘭亭集序、告誓文，斯並代俗所傳

歲月既往老耄京教
情多佛聲出盡漢
之情難喜黃庭堅臨
相宮世太河義又照横臨

真行絕致者也。寫樂毅則情多怫鬱；書畫贊則意涉雄奇，黃庭經則怡懌虛無，太師箴又縱橫爭折。暨乎蘭亭興集，思逸神超；私門誡誓，情拘志慘。所謂涉樂方笑，言哀已嘆，豈惟駐想流波，將貽嘽嗳

之妻弛神睡逸可世渌

又隆至日暮了唐写戈

如逸忍科少乏不隐名而结

出習弗运当色情劲取

之奏，馳神睢渙，方思藻繪[之]文。雖其目擊道存，尚或心迷義舛，莫不強名爲體，共習分區。豈知情動形言，取會風騷之意，陽舒陰慘，本乎天地之心。既失其情，理乖其實，原夫所致，安有體哉！夫運用之方，

由己出规入没行子石回之

住之一家之子至宝苟

两子之画图以不成精

之稿兔神於之程以为

又之猶飞為然色之回又

由己出，規模所設，信屬目前。差之一豪，失之千里。苟知其術，適可兼通。心不厭精……落，翰逸神飛。亦猶弘羊之心，預乎無際；庖丁之目，不見全牛。嘗有好事就吾求習，吾乃粗舉綱要隨而授之，無不心悟手從，言忘意得。　縱未窺於衆術，斷可極

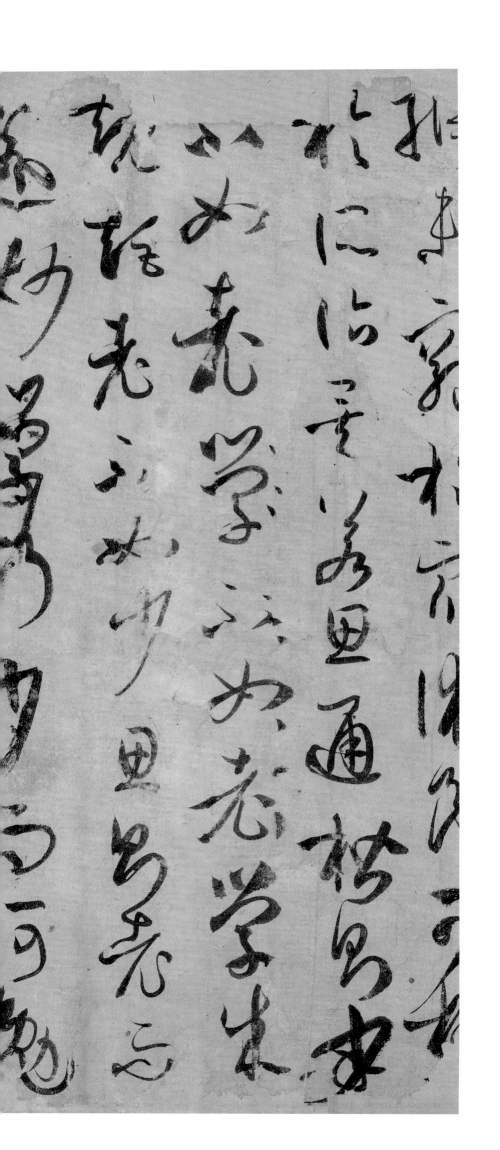

後乃
初謂未及中則過之後乃
通會之際人書俱老仲尼
云五十知命七十從心故以
達夷險之情體權變之道

初謂未及，中則過之，後乃通會。通會之際，人書俱老。仲尼云五十知命，七十從心，故以達夷險之情，體權變之道，亦猶謀而後動，動不失宜。時然後言，言必中理矣。是以右軍之書，末年多妙，當緣思慮通審，志氣和平。不激不厲，

高風切見遠子家已己

不報智為力標墨生經

至福王用不伴二乃神

猶備幸書發多子仁

性域絶於誘進之涂自鄙者尚屈情涯必有可通之理

而風規自遠。子敬已下，莫不鼓努爲力，標置成體，豈獨工用不侔，亦乃神情懸隔者也。或有鄙其所作，或乃矜其所運。自矜者將窮性域，絕於誘進之途，自鄙者尚屈情涯，必有可通之理。嗟乎！蓋有學而不能，未有不學而能者也。考之即事，

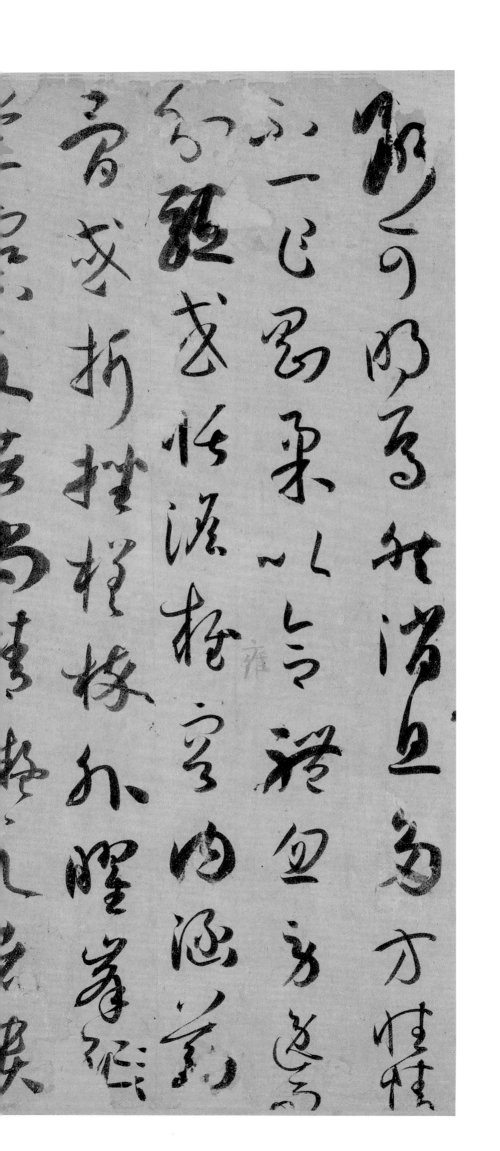

断可明焉。然消息多方，性情不一。乍刚柔以合体，忽劳逸而分驱。或恬澹雍容，内涵筋骨；或折挫槎枿，外曜峰[锋]芒。察之者尚精，拟之者贵似。况拟不能似，察不能精，分布犹疏，形骸未检。躍泉之态，

未睹其妍；窥井之谈，已闻其醜。纵欲唐突

承訓示。辭以男菽水承歡
自杜門不出之後。又云小姪
筆硯荒疎。子久出
寓屋侷束。坐立不
又屢遷住皆不妥

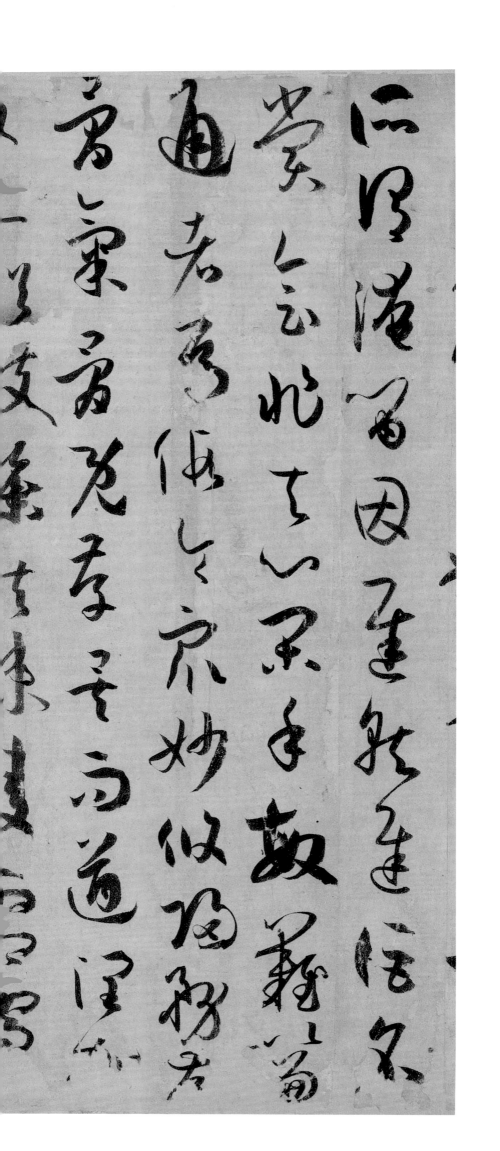

所謂淹留，因遲就遲，詎名賞會。非其心閑手敏，難以兼通者焉。假令衆妙攸歸，務存骨氣；骨既存矣，而遒潤加之。亦猶枝幹扶疏，凌霜雪而彌勁；花葉鮮茂，与雲日而相暉。如其骨力偏多，遒麗蓋少，則若枯槎架險，

巨石當路，雖妍媚云闕而體質存

記書如秋道骨不復多重畫
安月之方林興饒榮室照
恨高草沼溏日用信書
翠家而笑任老去偏言言

焉；若遒麗居優，骨氣將劣，譬夫芳林落蕊，空照灼而無依。蘭沼漂萍，徒青翠而奚託。是知偏工易就，盡善難求。雖學宗一家而變成多體，莫不隨其性欲，便以為姿。質直者則徑侹不遒；剛很者又倔強無潤；矜斂者弊於拘束；脫易者失

指壞在泥柔吞依於束援

滋勇志已於弟追粗極其寤

朋於滿泥至重吞狂於寤

軽瑣吞波於俗史初安

發根基畫童必然仿通點

畫之情情宽如孤孤弦镜

稿無蒙陶切芋繁稿

柱之呈用像取之画象

懷抱淫泆以濃逐枯派切右
方圓遁紐矩之曲直悲紐紀
晦美月花窗家款於孤
情偶於孤上茅屋心峰
惶守因面有水九

草生连锺阻而易工厥

树青绿殊若龙隐诗林

屋室共映同妍日如艳

龙飞飞浮碧鱼妆兔飘

燥方潤，將濃遂枯。泯規矩於方圓，遁鈎繩之曲直。乍顯乍晦，若行若藏。窮變態於豪端，合情調於紙上。無間心手，忘懷楷則，自可背羲獻而無失，違鍾張而尚工。譬夫絳樹青琴，殊姿共艷；隋殊和璧，异質同妍。

何必刻鶴圖龍，竟慚真體；得魚獲兔，猶

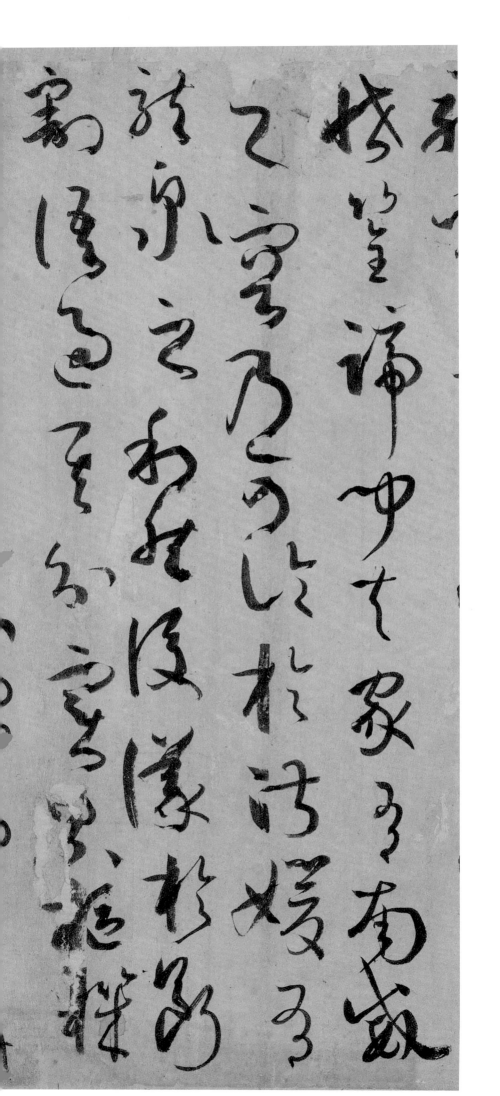

论画以形似，见与儿童邻。赋诗必此诗，定非知诗人。诗画本一律，天工与清新。

所聞。或以年職自高，輕[致]陵誚。余乃假之以湘縹，題之以古目，則賢者改觀，[愚]夫繼聲，競賞豪末之奇，罕議峰[鋒]端之失。猶惠侯之好偽，似葉公之懼真。是知伯子之息流波，蓋有由矣。夫蔡邕不謬賞，孫

風不安展起一云精通

奇不滯於了且也洄文奇

吾左直眉於藏之妙語

逸之作塘凡後之好語

陽不妄顧者，以其玄鑒精通，故不滯於耳目也。向使奇音在曩，庸聽驚其妙響；逸足伏櫪，凡識知其絕群。則伯喈不足稱，良樂未可尚也。至若老姥遇題扇，初怨而後請，門生獲書机，父削而子懊，知與不知也。

松色已而由於松色已

波江色如也馬之色怪半雨農

如山為函江色将雨堕帖

江色春枝子云六十士丹

或重述

於不知己而申于知己，彼不知也，曷足怪乎。故莊子曰：朝菌不知晦朔，蟪蛄不知春秋。老子云：下士聞道，大笑之，不笑之，則不足以爲道也。豈可執冰而咎夏蟲哉。自漢魏已來，論書者多矣。妍蚩雜糅，條目糾紛。

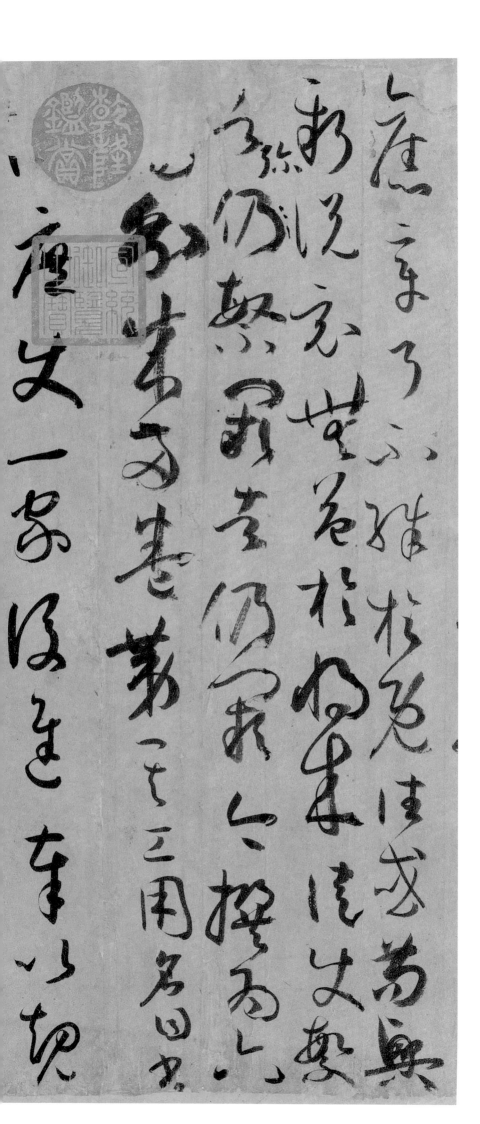

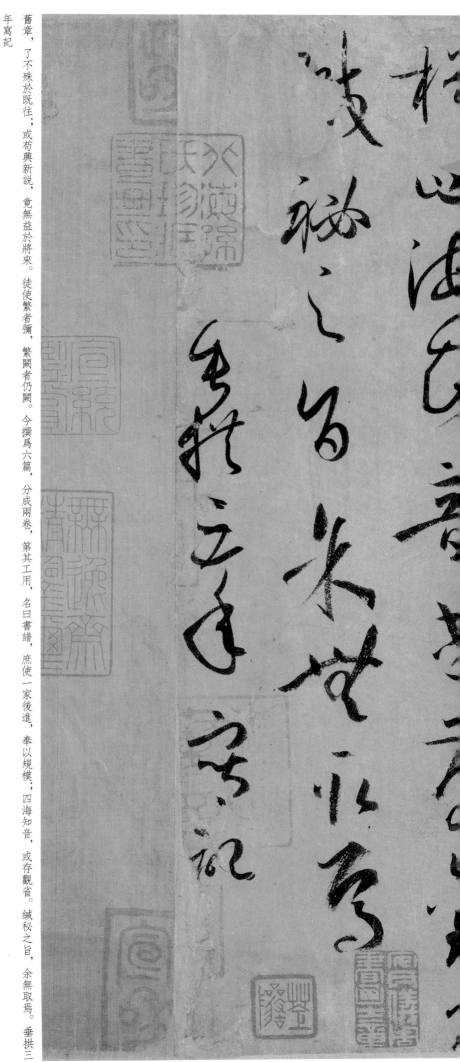

舊章，了不殊於既往；或苟興新説，竟無益於將來。徒使繁者彌繁，闕者仍闕。今撰爲六篇，分成兩卷，第其工用，名曰書譜，庶使一家後進，奉以規模；四海知音，或存觀省。緘秘之旨，余無取焉。垂拱三年寫記

圖書在版編目（ＣＩＰ）數據

唐孫過庭書譜 / 觀社編. -- 杭州 ： 西泠印社出版
社， 2023.6
（歷代碑帖精選叢書）
ISBN 978-7-5508-4136-9

Ⅰ．①唐… Ⅱ．①觀… Ⅲ．①草書－碑帖－中國－唐
代 Ⅳ．①J292.24

中國國家版本館CIP數據核字(2023)第088969號

歷代碑帖精選叢書〔十五〕　觀社　編

唐孫過庭書譜

唐　孫過庭　書

出品人　江　吟
出版發行　西泠印社出版社
地　址　杭州市西湖文化廣場三十二號五樓
聯繫電話　〇五七一－八七二四三〇七九
責任編輯　劉遠山
責任校對　劉玉立
責任出版　馮斌强
經　銷　全國新華書店
製　版　杭州如一圖文製作有限公司
印　刷　杭州捷派印務有限公司
開　本　八八九毫米乘一一九四毫米　十六開
印　張　十點七五
印　數　〇〇〇一－二〇〇〇
書　號　ISBN 978-7-5508-4136-9
版　次　二〇二三年六月第一版　第一次印刷
定　價　壹佰壹拾捌圓